我們一起
去博物館吧！

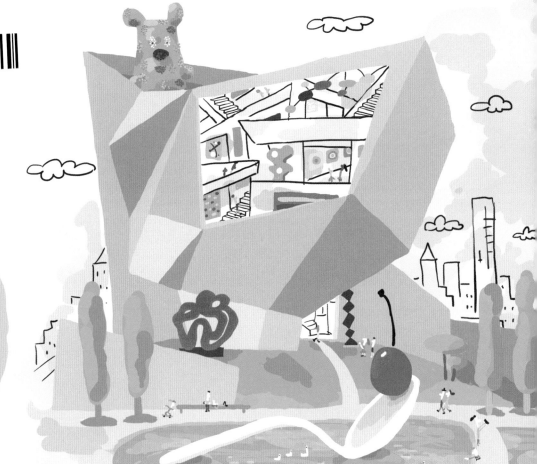

太好了！原來是一座
現代藝術博物館！

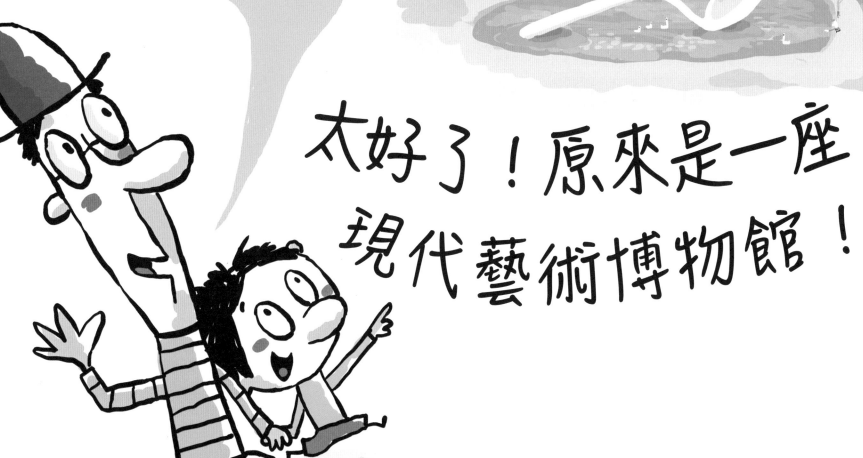

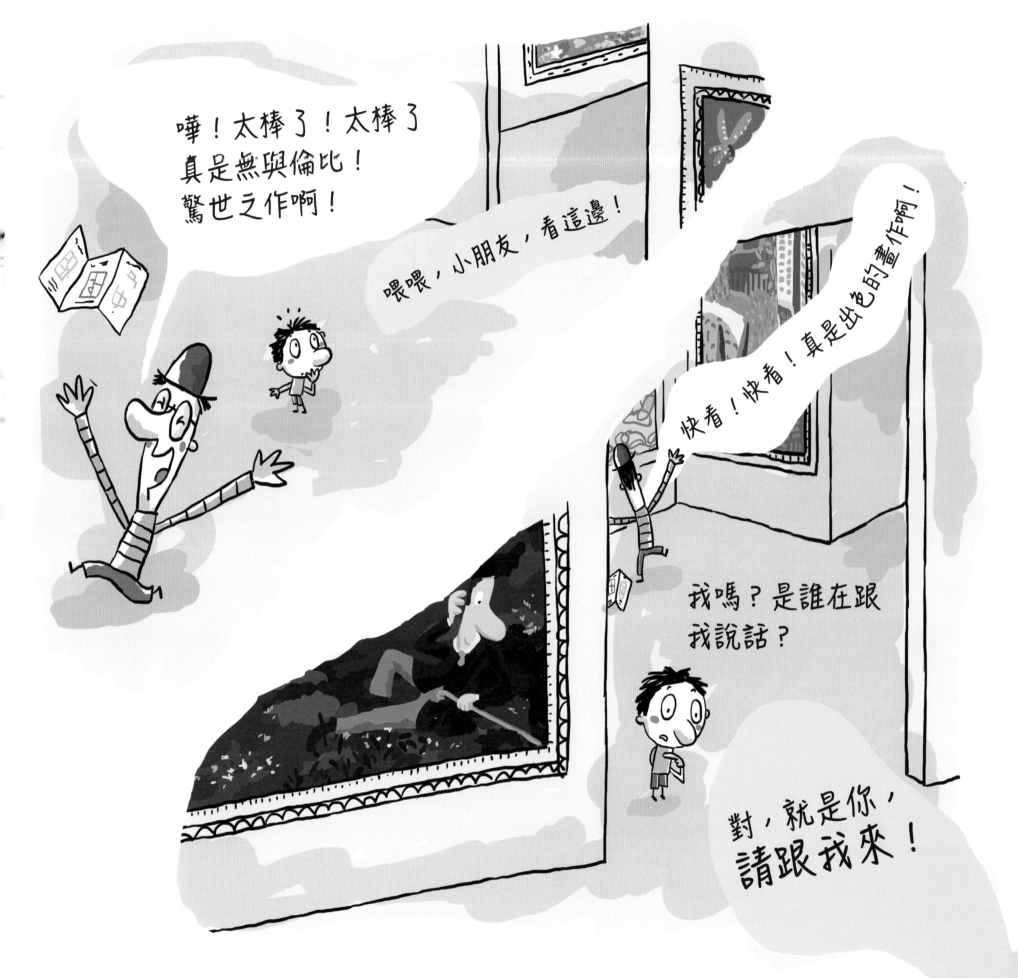

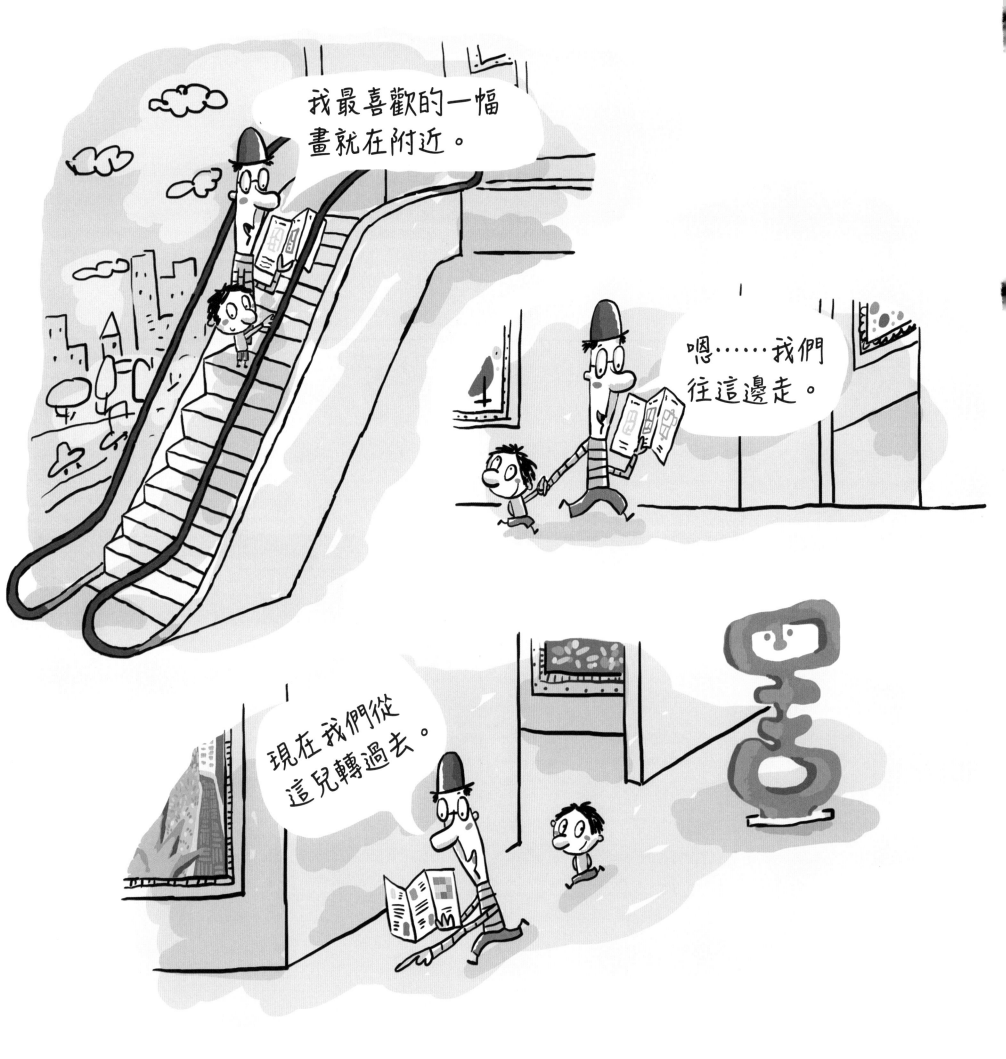

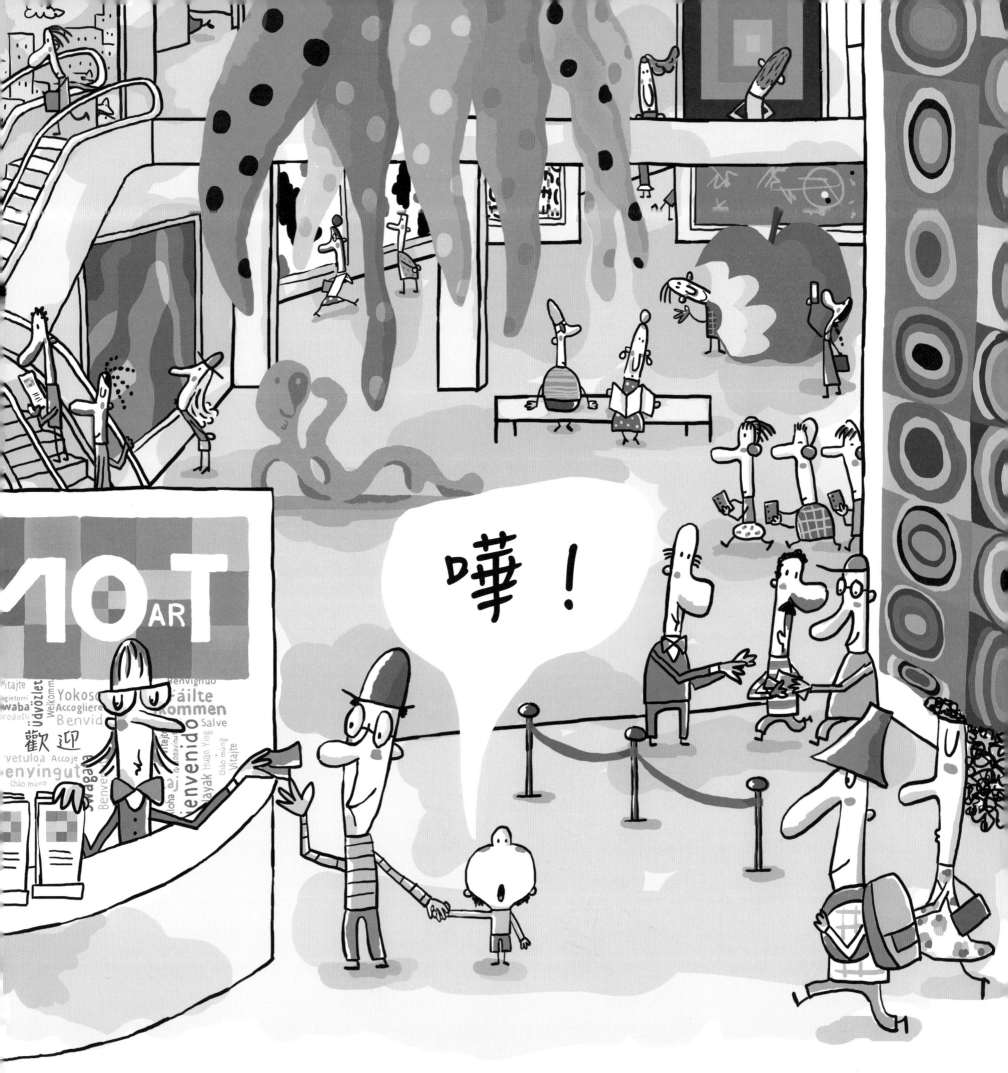

藝術博物館

藝術博物館是保存和展出最有價值、最有趣的藝術作品的地方，向公眾開放，讓我們能觀賞這些作品。

我們將會參觀的的博物館就像一個巨大的迷宮，處處是樓梯、展廳和走廊。展廳裏有根據藝術家或藝術類別陳列的作品。參觀人士特別容易迷路的啊！對了，今天我們要去參觀一座博物館，那是一座現代藝術博物館。

什麼是現代藝術？

很久以前，藝術家總想表現事物的真實模樣，就是它原本的樣子。可以這樣說：藝術家是用畫筆或鑿子來「拍照」，以呈現事物的本來面貌，而不是用照相機。不過，一百五十多年前，一羣藝術家開始用另一種方式繪畫和雕刻，而不是複製現實世界。藝術發生了改變。現代派藝術誕生了！

參觀現代藝術博物館是一件非常非常有趣的事，因為你能看到被掛在天花板上的雕塑，或是活靈活現的人像，以及手繪的或者用筆刷塗抹的作品。在我們的博物館裏，你會發現許多現代藝術大師創作的作品。現在讓我們來給你介紹一下吧！

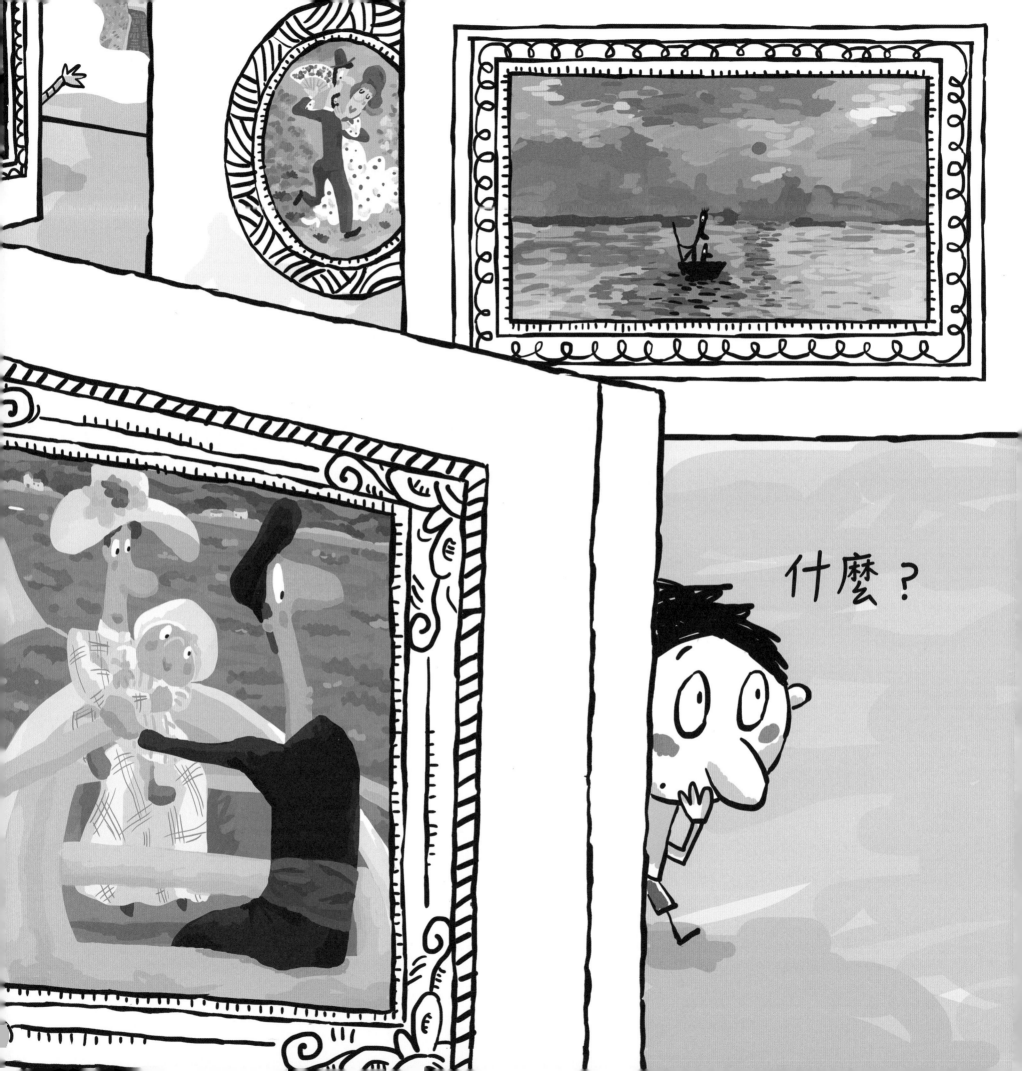

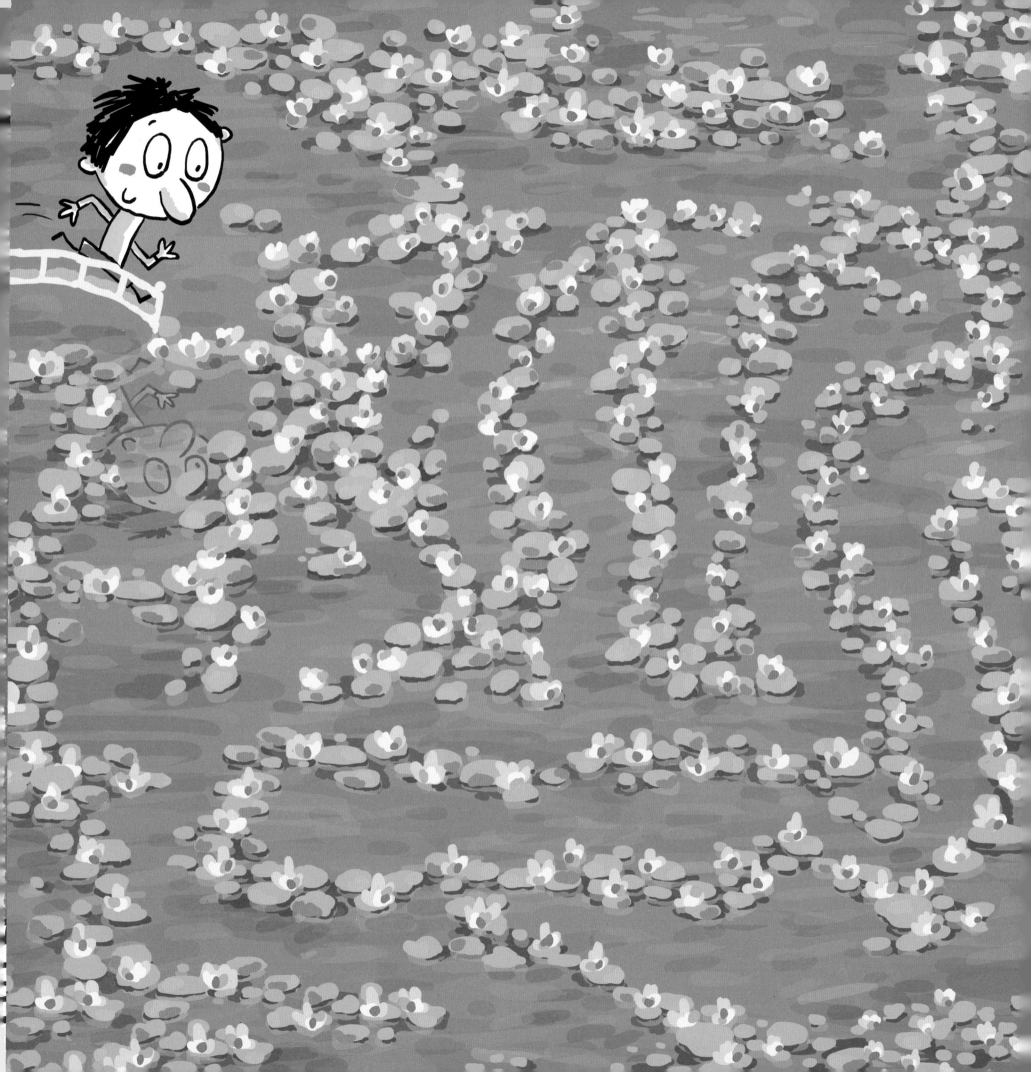

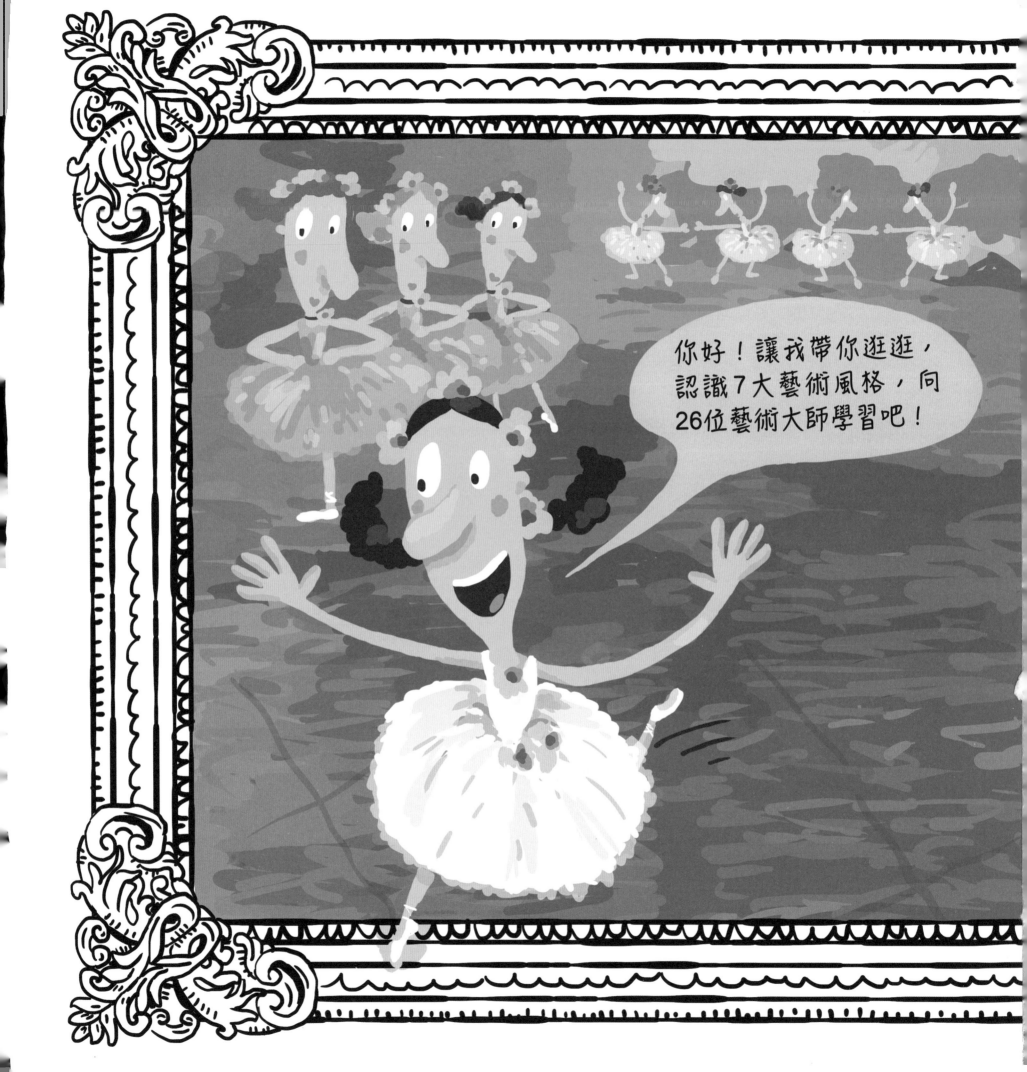

印象派

印象派藝術家認為色是在光的照射下產生，他們想要展現出光在不同時間和環境下，照在自然的事物上時，所產生的變化和色彩。注重光和色彩的關係是印象派畫家的重要風格之一，他們非常喜歡拿着畫筆和畫板在戶外寫生。題材多以自然風光或人物生活為主。

克勞德·莫奈 (Claude Monet)

法國印象派畫家克勞德·莫奈（1840-1926）會畫同一景物在一天的不同時段裏的樣子，他想捕捉光線的變化。

名畫觀賞

《睡蓮》Waterlilies
創作年份：1904

艾德嘉·竇加 (Edgar Degas)

同樣是法國印象派畫家，艾德嘉·竇加（1834-1917）和他的同輩不一樣，他不常去野外畫畫。他喜歡畫正在練習的芭蕾舞蹈員。

名畫觀賞

《舞蹈課》The Ballet Class
1871-1874

瑪麗·卡薩 (Mary Cassatt)

瑪麗·卡薩（1844-1926）是印象派中的其中一位女性藝術家，她特別喜歡畫婦女和她們的兒女的日常生活。

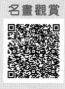

名畫觀賞

《孩童沐浴》The Child's Bath
創作年份：1893

……當然還有其他出色的印象派藝術家！

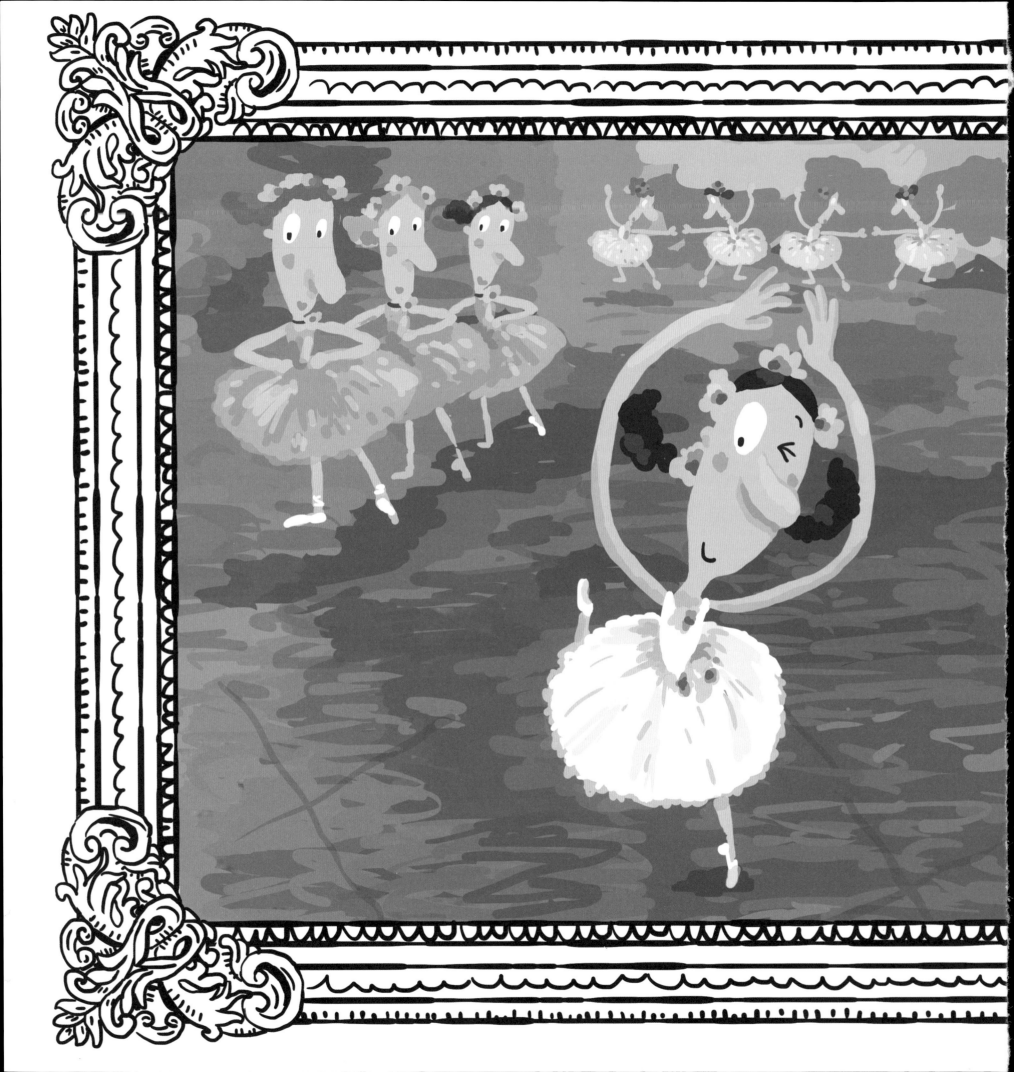

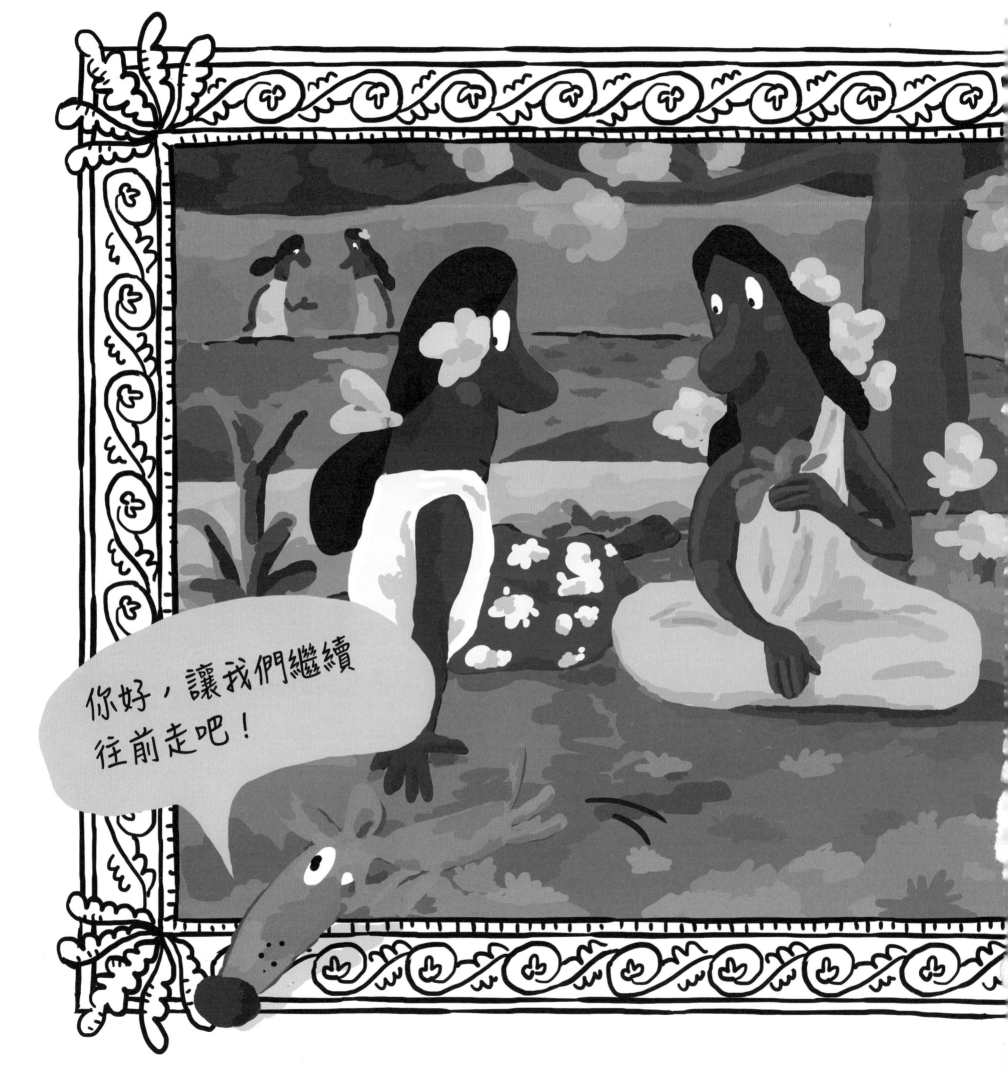

後印象派

和印象派藝術家一樣，後印象派藝術家用鮮豔的色彩勾勒歡快的場景。每個藝術家都有獨特的風格，成為與眾不同的存在。

保羅・塞尚（Paul Cézanne）

法國畫家保羅・塞尚（1839-1906）在繪畫時，會把物體的形狀簡化成立方體、圓柱體等幾何圖形。

名畫觀賞

《靜物與洋蔥》
Still Life of Onions
創作年份：1896-1898

佐治・秀拉（Georges Seurat）

佐治・秀拉（1859-1891）生於巴黎，他用成千上萬的點來描繪物體的輪廓和色澤。他的作品很容易被認出來，因為是由一個個小點組成的。他的這種繪畫法叫做**點彩法**。

名畫觀賞

《大碗島的星期天下午》
A Sunday Afternoon on the Island of
La Grande Jatte
創作年份：1884

文森・梵高（Vincent van Gogh）

文森・梵高（1853-1890）生於荷蘭，他畫的風景、人像和花卉呈現強烈的個人風格，他的筆觸大膽，用色鮮豔。

名畫觀賞

《星夜》The Starry Night
創作年份：1889

保羅・高更（Paul Gauguin）

保羅・高更（1848-1903）是法國畫家，他曾到大溪地生活，畫了許多坐在田野裏或海邊、穿着傳統服飾、頭髮上戴着花的當地婦女。他的畫顏色生動鮮活。

名畫觀賞

《快樂的人》Arearea
創作年份：1892

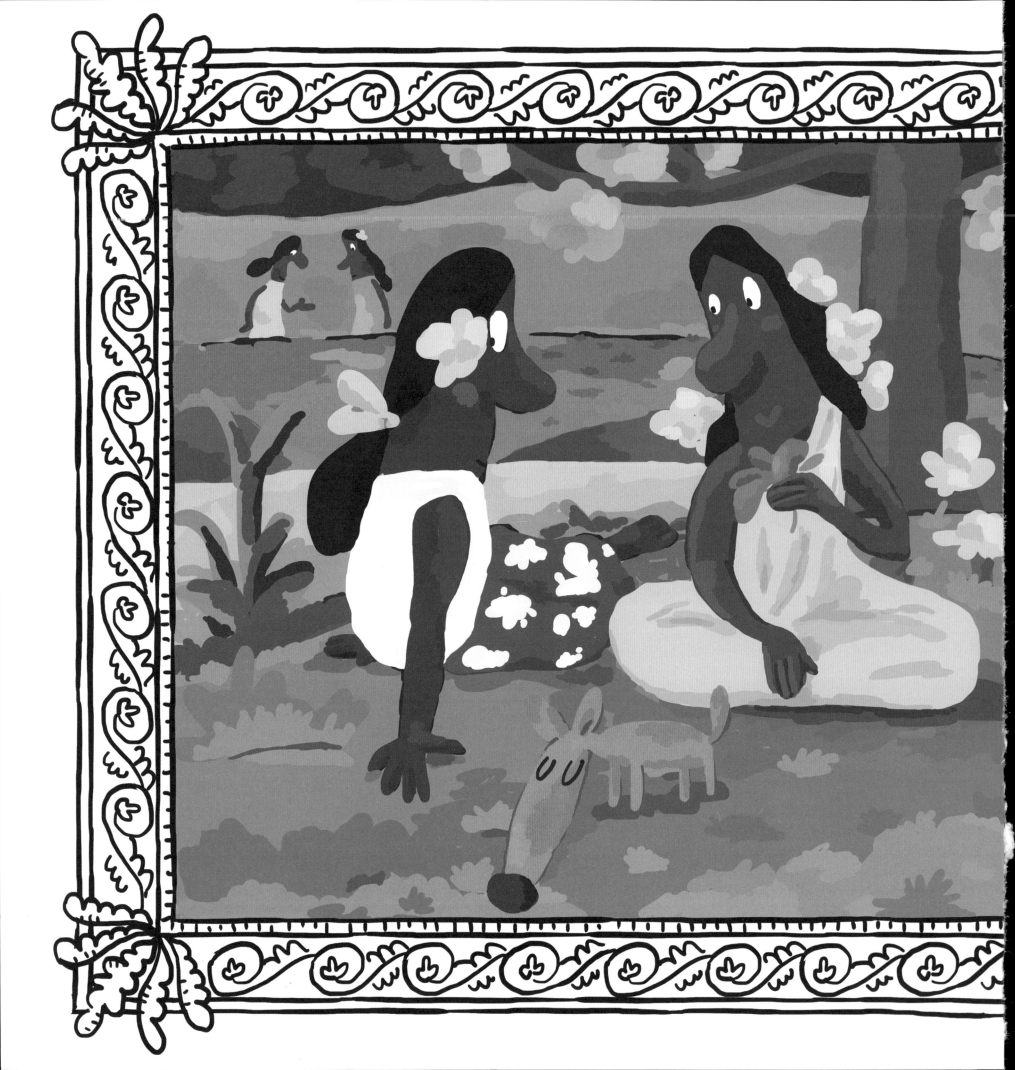

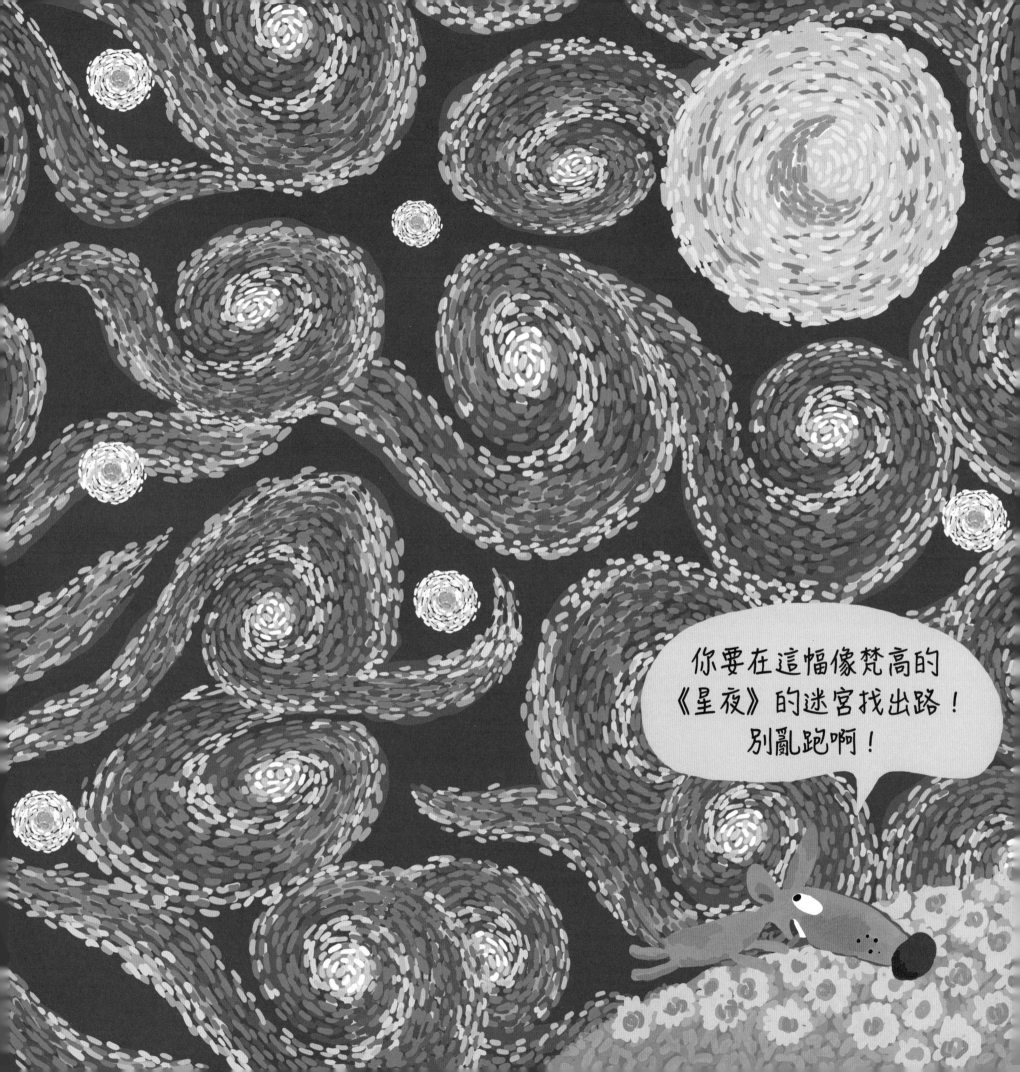

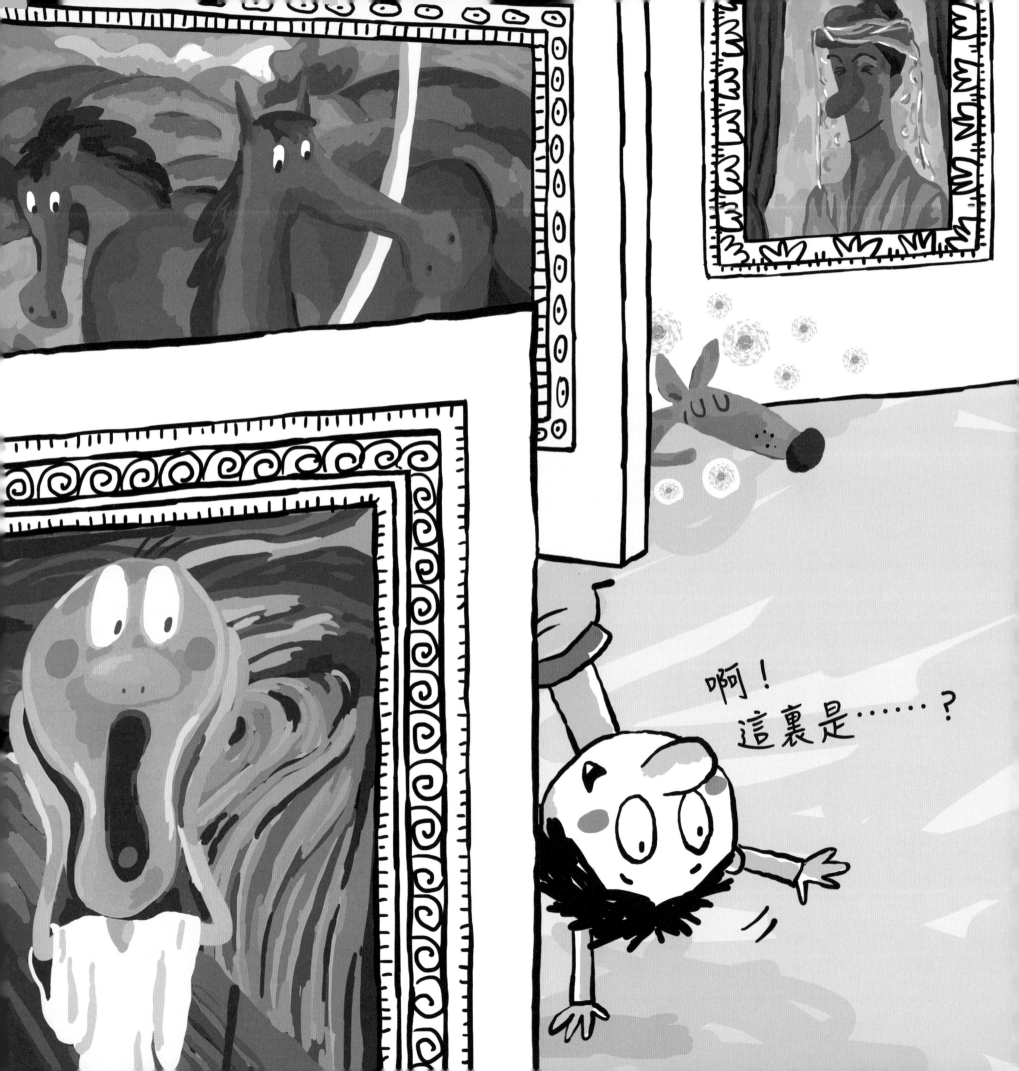

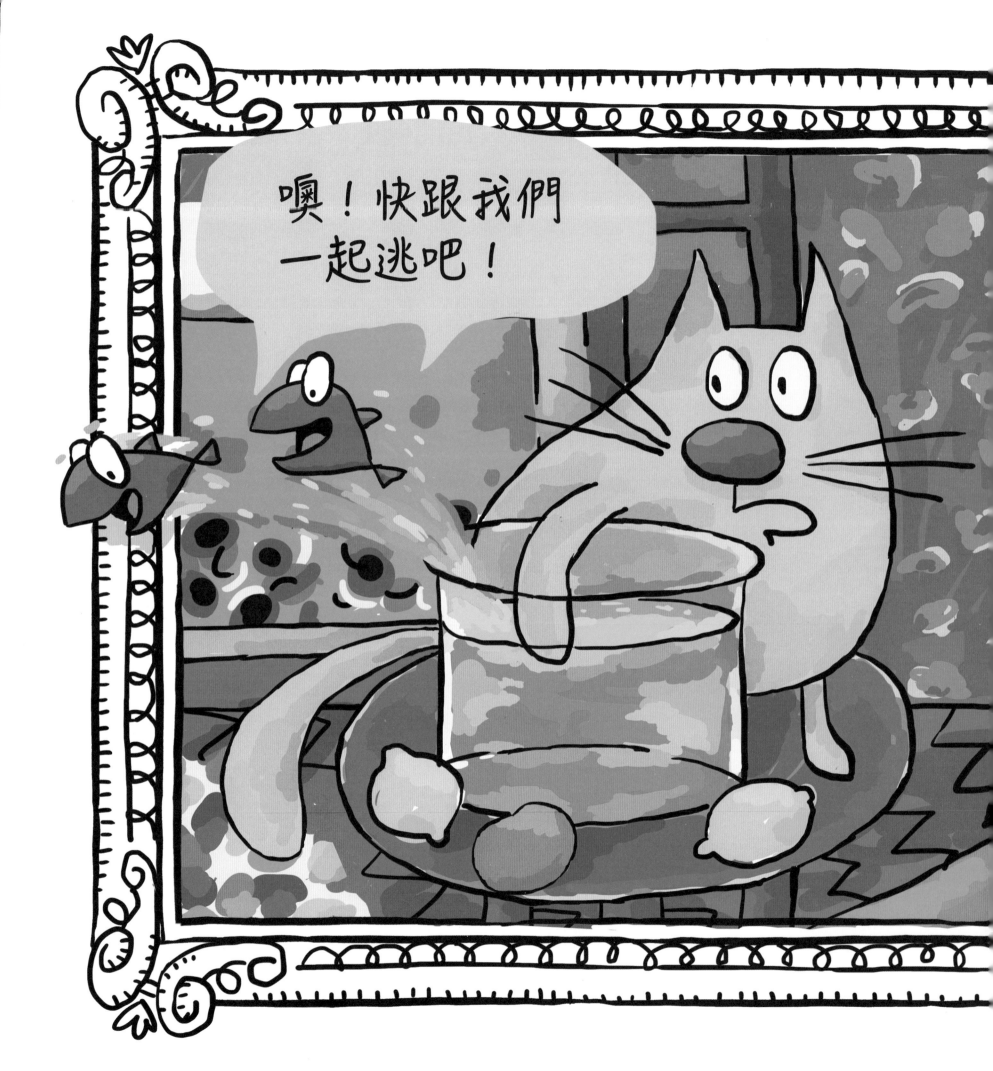

表現主義

表現主義的畫家喜歡在畫作或者雕塑中表達內心的情感。他們會使用強烈的顏色和扭曲的形狀和線條，就像在表達特別的憤怒。有時候，他們的畫會表現出悲傷的情緒。

愛德華·孟克 (Edvard Munch)

愛德華·孟克（1863-1944）挪威表現主義畫家、版畫家，畫出了名畫《吶喊》，裏面有一個人對着不知道的東西絕望地大叫，強烈地傳達出畫家的感覺和情緒。

名畫觀賞

《吶喊》 The Scream
創作年份：1893

保拉·莫德索恩－貝克爾 (Paula Modersohn Becker)

德國畫家保拉·莫德索恩-貝克爾（1876-1907）是表現主義的先驅。雖然她在很年輕的時候就去世了，但是她留下了一幅又一幅非常具突破性的作品。

名畫觀賞

Self Portrait with Camellia Branch
創作年份：1906-1907

野獸派

Fauvismo這個詞是從法語Fauves來的，意思是「野獸」，意指這些藝術家的繪畫風格自由粗獷，他們的畫作通常色彩鮮豔。

亨利·馬諦斯 (Henri Matisse)

亨利·馬諦斯（1869-1954）法國畫家，也是一位雕塑家及版畫家，野獸派的「起源」及主要代表人物。他畫了許多舞者、女人、風景和有大窗户的房間。晚年時期，他用剪紙技巧製作了一些非常獨特的作品。

名畫觀賞

Bowl of Apples on a Table
創作年份：1916

安德烈·德蘭 (André Derain)

安德烈·德蘭（1880-1954）會去法國南部畫風景，他用濃烈的顏色呈現這個地方的光線。

名畫觀賞

《查令十字橋（倫敦）》
Charing Cross Bridge, London
創作年份：1906

嘩哈！

立體主義

立體主義的藝術家追求碎裂、分離的畫面，並以重新組合碎片的方式，從不同的角度來描寫對象物。物體的各個角度會交錯疊放，造成了許多直線和平行線條，背景和畫面主題交互穿插。

巴布羅・畢加索
(Pablo Picasso)

巴布羅・畢加索（1881-1973），西班牙著名的藝術家，他嘗試運用不同風格創作，包括雕塑。他總是為自己的畫作尋找新的路徑。他是最早運用拼貼技術的畫家之一。

名作觀賞

《女人頭像》
Head of Woman
創作年份：1909

里尤波夫・波波瓦
(Liubov Popova)

里尤波夫・波波瓦（1889-1924）是俄國的女藝術家，她和畢卡索一樣大膽。她畫靜物、風景、服飾設計圖、瓷器和各種場景，她的立體主義畫作有非常明顯的個人風格。

名畫觀賞

《鋼琴家》
The Pianist
創作年份：1915

喬治・布拉克
(Georges Braque)

喬治・布拉克（1882-1963）也是一位偉大的立體主義實驗派畫家，他的畫作透着優雅，還有協調的構圖，他的所有畫作都有這兩個特點。

名畫觀賞

Still Life with Guitar
創作年份：1921

康斯坦丁・布朗庫西
(Constantin Brancusi)

康斯坦丁・布朗庫西（1876-1957）是法國一名雕塑家和攝影家，他創作雕塑作品時，常用銅、大理石或石膏素材，並運用從不同的觀察角度表現事物的立體主義技法。

名作觀賞

《波嘉妮小姐》
Mademoiselle Pogany II
創作年份：1920

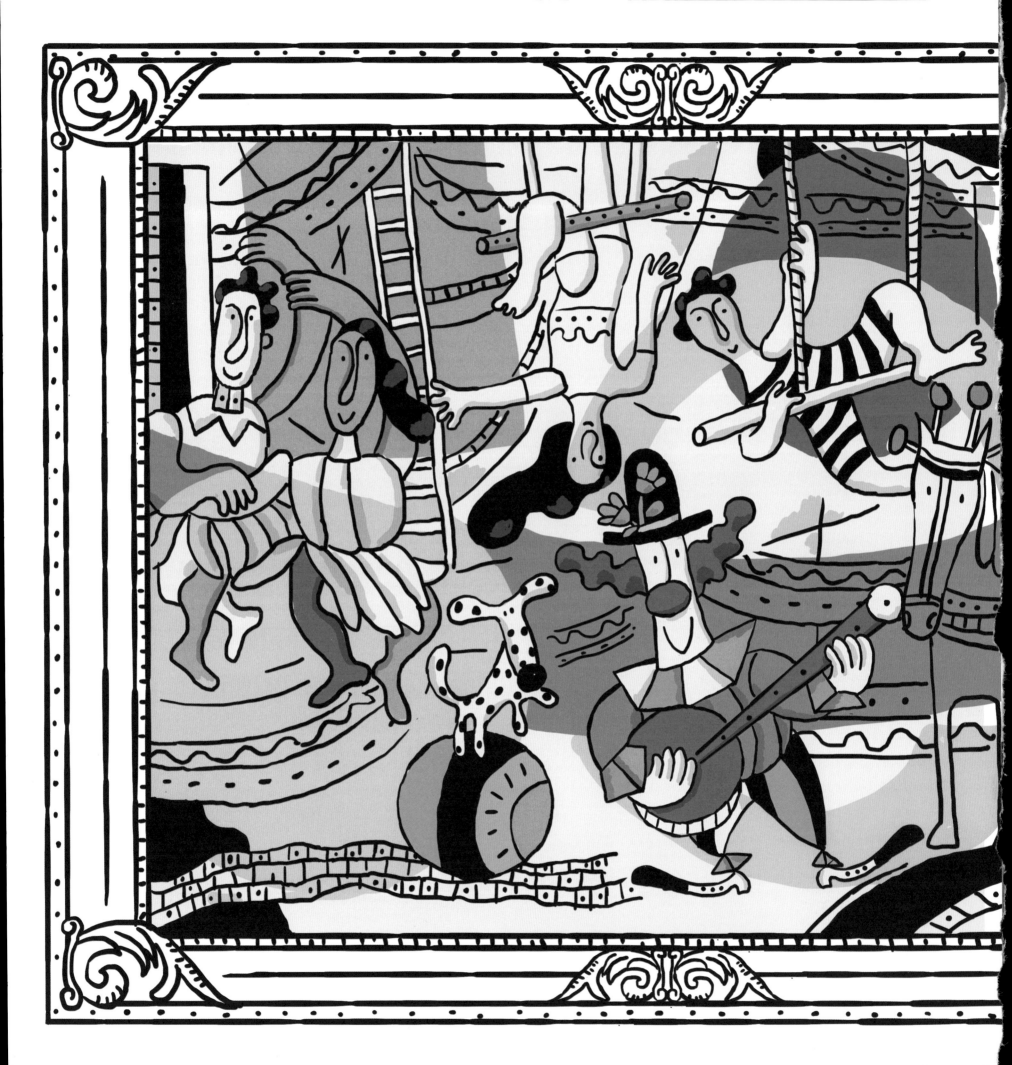

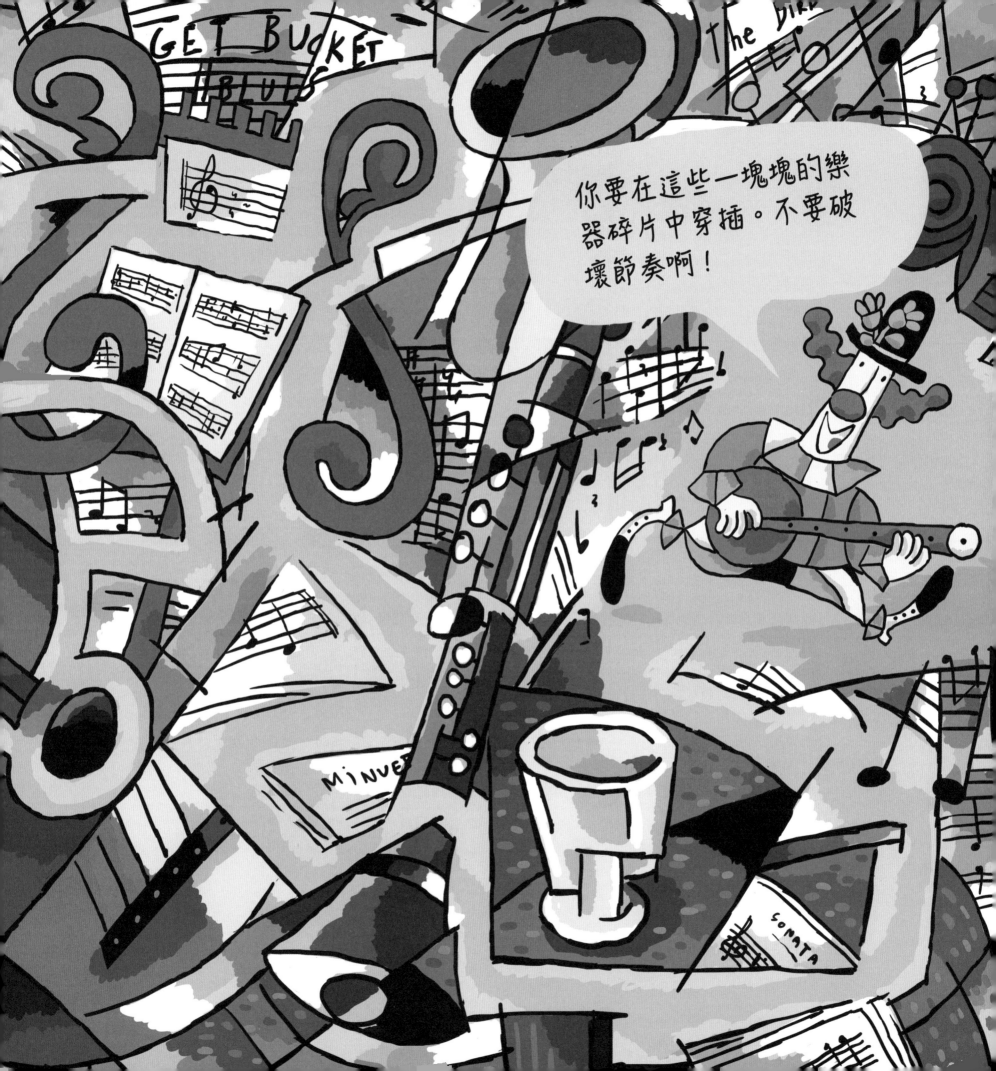

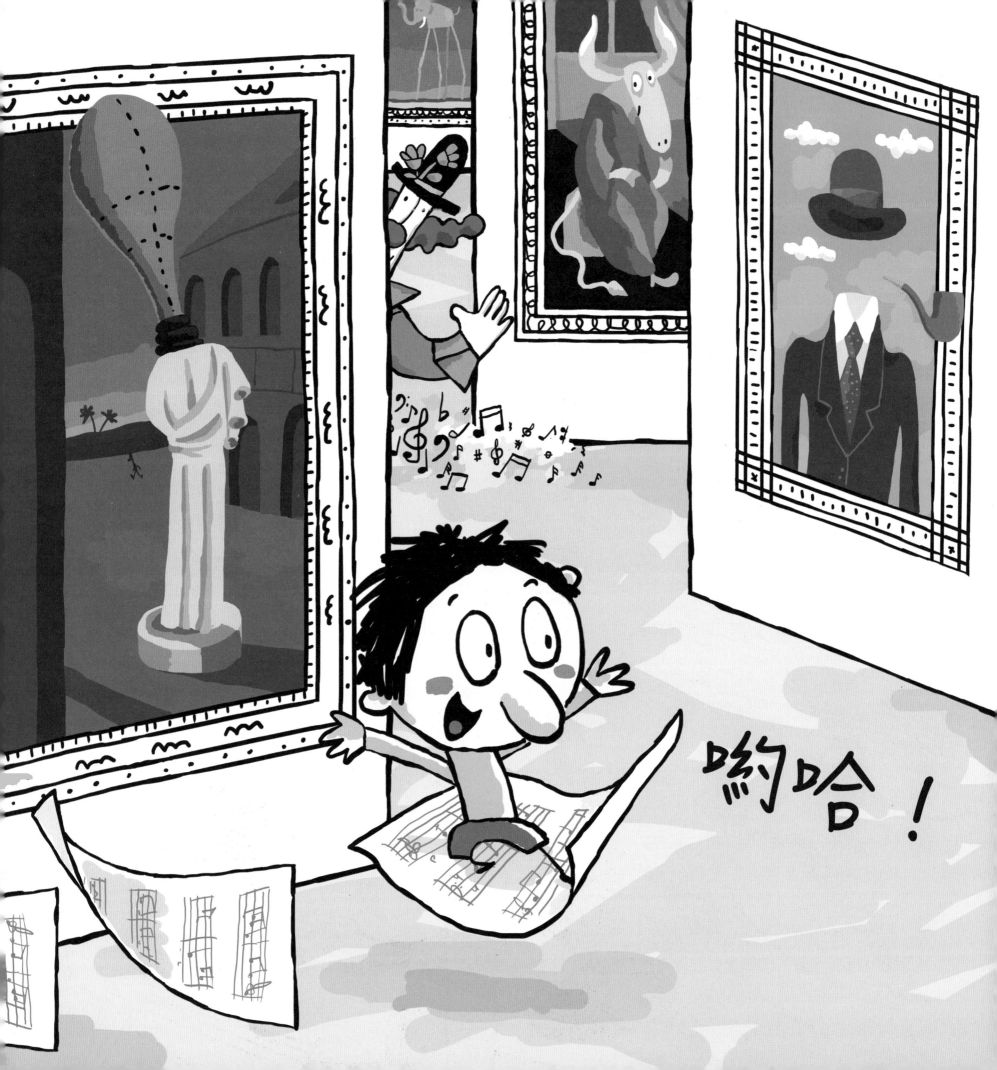

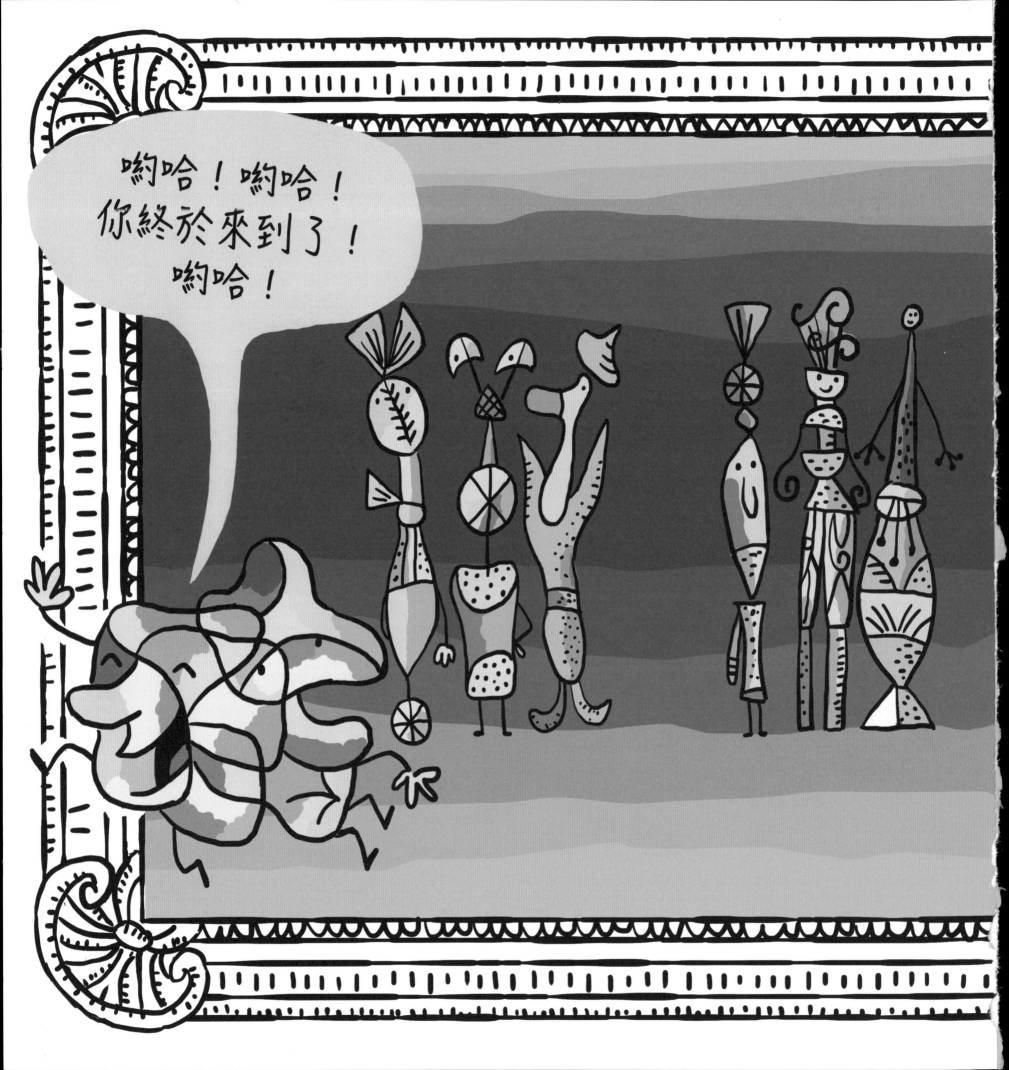

超現實主義

超現實主義畫家認為要放飛想像力，所以他們喜歡描繪夢境。在他們的作品裏，強調直覺和潛意識。

胡安·米羅（Joan Miró）

胡安·米羅（1893-1983）喜歡畫鳥、女人和有星體的天空。他使用的顏色很少，幾乎總是用黃、紅、藍和黑。

名畫觀賞
The Tapestry of Tarragona
創作年份：1970

保羅·克利（Paul Klee）

保羅·克利（1879-1940）用幾何圖形和和諧的色彩作畫，他的畫裏有神奇的生物和城市迷宮。

名畫觀賞

The Vase
創作年份：1938

利奧諾拉·卡林頓
（Leonora Carrington）

利奧諾拉·卡林頓（1917-2011）是畫家、雕塑家。她喜歡描繪神奇的或有魔法的場景，有些場景源於童話故事。

名畫觀賞

Bird Bath
創作年份：1974

雷尼·馬格利特
（René Magritte）

雷尼·馬格利特（1898-1967）描繪的是現實世界裏的人和物處於驚奇時刻的樣子。在他的畫作裏，能看到一個飄浮在空中的大蘋果，或者一個戴着帽子但沒有臉的男人。

名畫觀賞

《人類的景況》
The Human Condition
創作年份：1933

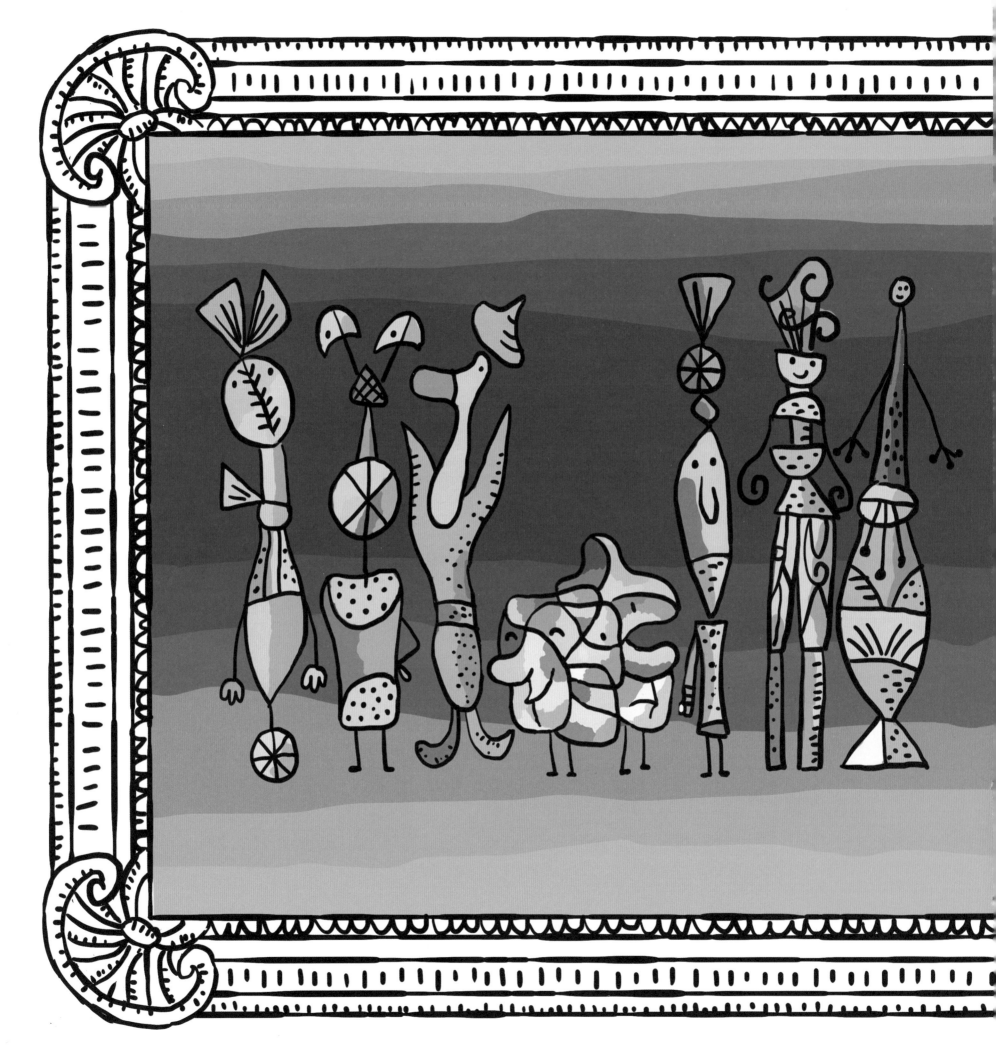

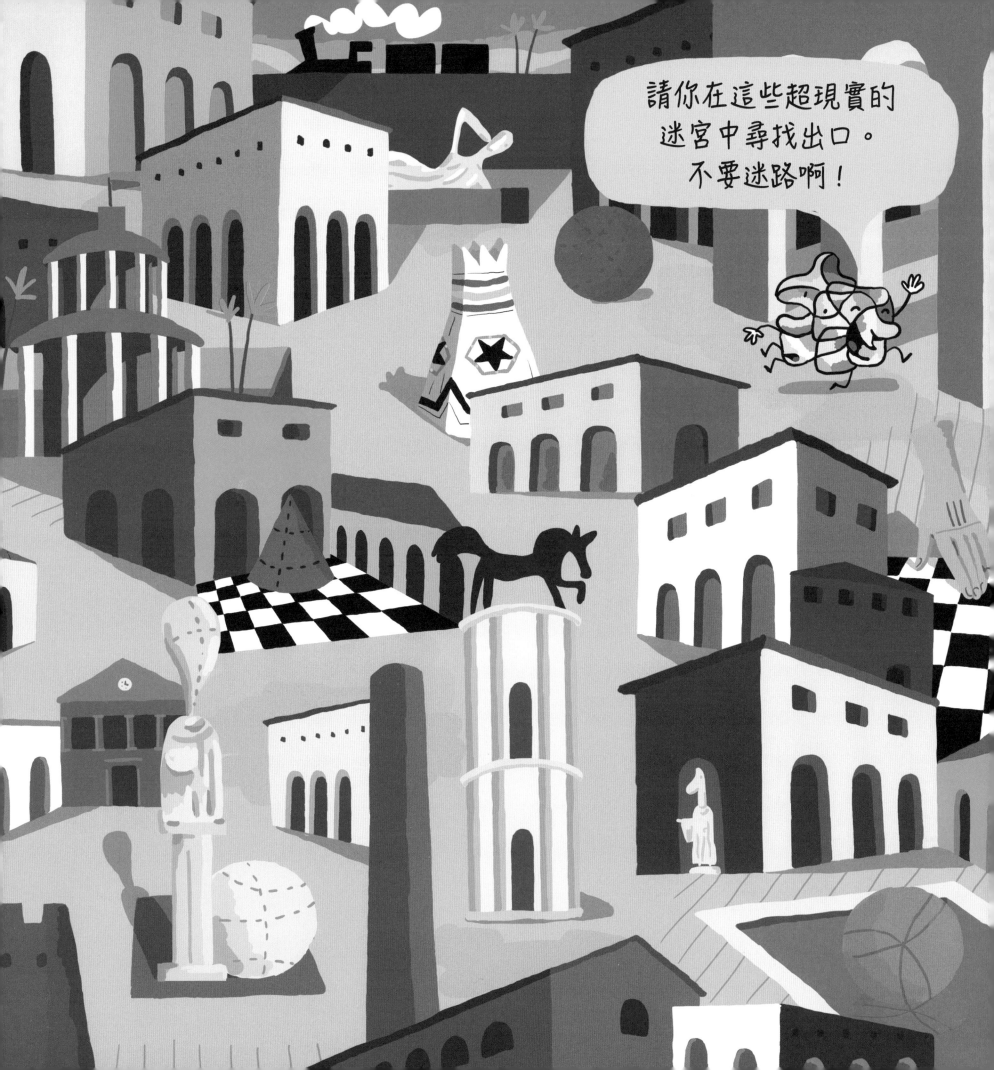

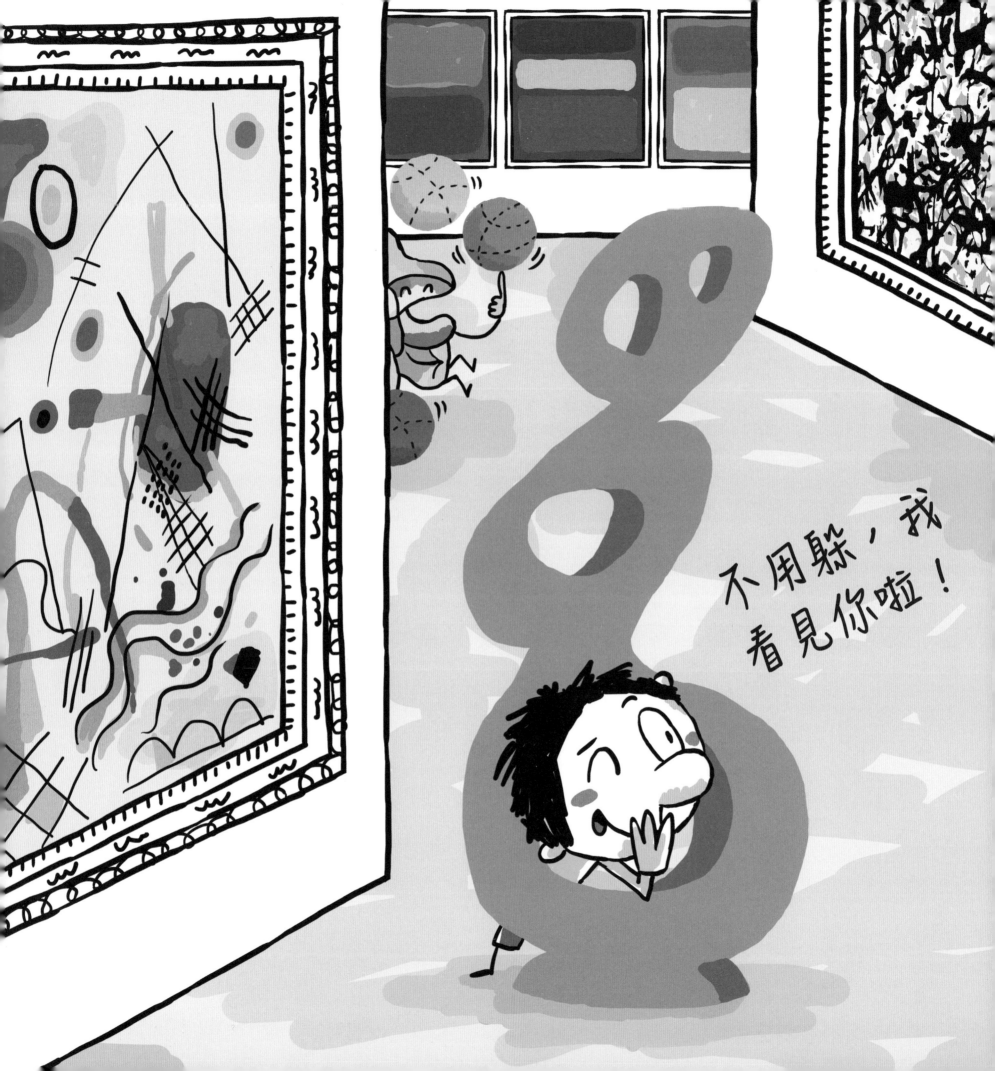

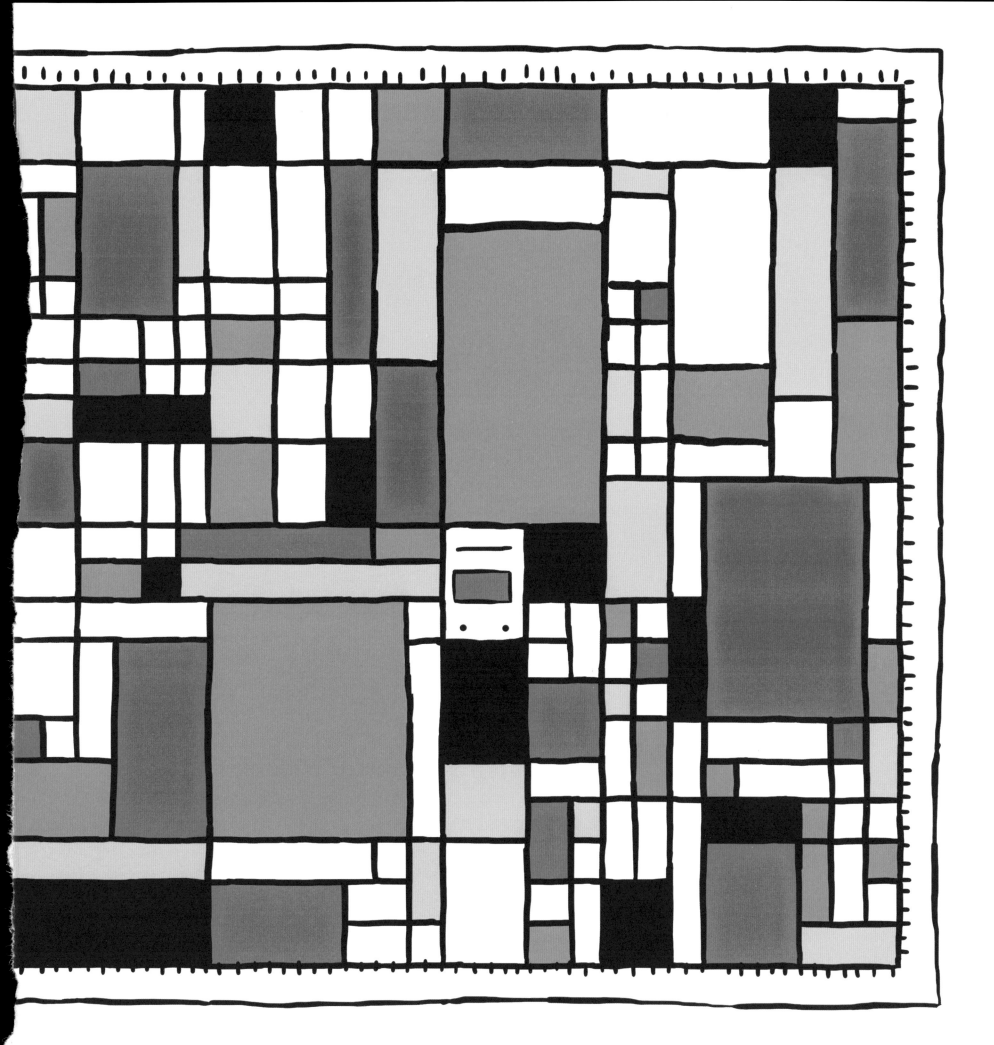

抽象派

抽象派藝術家描繪的不是我們實際看到的景物，他們用點、線和形狀作畫，以主觀方式來表達。在他們的作品裏我們認不出真實的東西。

皮特·蒙德里安
(Piet Mondrian)

皮特·蒙德里安（1872-1944）用黑色的線條作畫，在畫框裏塗上各種顏色。他通常只用三原色（藍、紅、黃）和明暗色（白、黑、灰）。

 名畫觀賞
《紅黃藍的構成》
Composition with Red, Yellow, and Blue
創作年份：1935/42

瓦西里·康丁斯基
(Wassily Kandinsky)

瓦西里·康丁斯基（1866-1944）嘗試用色彩、幾何圖形、線條和斑點展現生命力和音樂裏的情感。

名畫觀賞
《黑點》
Black Spot
創作年份：1921

傑克森·波洛克
(Jackson Pollock)

傑克森·波洛克（1912-1956）創作了一種叫「滴畫」的技法，就是把畫布鋪在地上，用不同的工具（例如：在罐子的底部鑽孔），把顏料滴在畫布上。他的畫能反映出他的內心情感。

 名畫觀賞
 《收斂》
Convergence
創作年份：1952

索尼亞·德勞內
(Sonia Delaunay)

索尼亞·德勞內（1885-1979）把圓形和曲線應用到生動的彩色畫作中，看起來圖案在旋轉。

 名畫觀賞
《電子稜鏡》
Electric Prisms
創作年份：1913

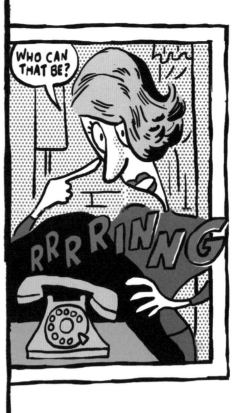

爸爸，快看！

普普藝術

普普藝術家重新創作日常生活中常見的圖像，例如漫畫裏的、電影裏的、廣告裏的大眾文化圖像。

安迪·華荷
（Andy Warhol）

安迪·華荷（1928-1987）的作品多為名人肖像，他運用絲網印版技術來改變肖像的顏色，然後複製。他還創作了好多幅米奇、易開罐或飲料瓶的畫。

名畫觀賞　《花》
Flowers
創作年份：1970

羅伊·李奇登斯坦
（Roy Lichtenstein）

羅伊·李奇登斯坦（1923-1997）畫漫畫，把它放得很大很大。在他的畫作裏，還有許多擬聲詞，例如「砰」（Boom!）、「噗」（Pop!）、「卡啦」（Crak!）等。

名畫觀賞　Red Barn
創作年份：1969

大衛·霍克尼
（David Hockney）

大衛·霍克尼(1937-)畫人們游泳或跳入游泳池的場景，他會畫親朋好友的肖像和多彩的風景。他的創作橫跨不同領域，例如：拼貼、攝影，甚至曾用傳真機來製作畫作。

名畫觀賞　The Large Diver
創作年份：1978

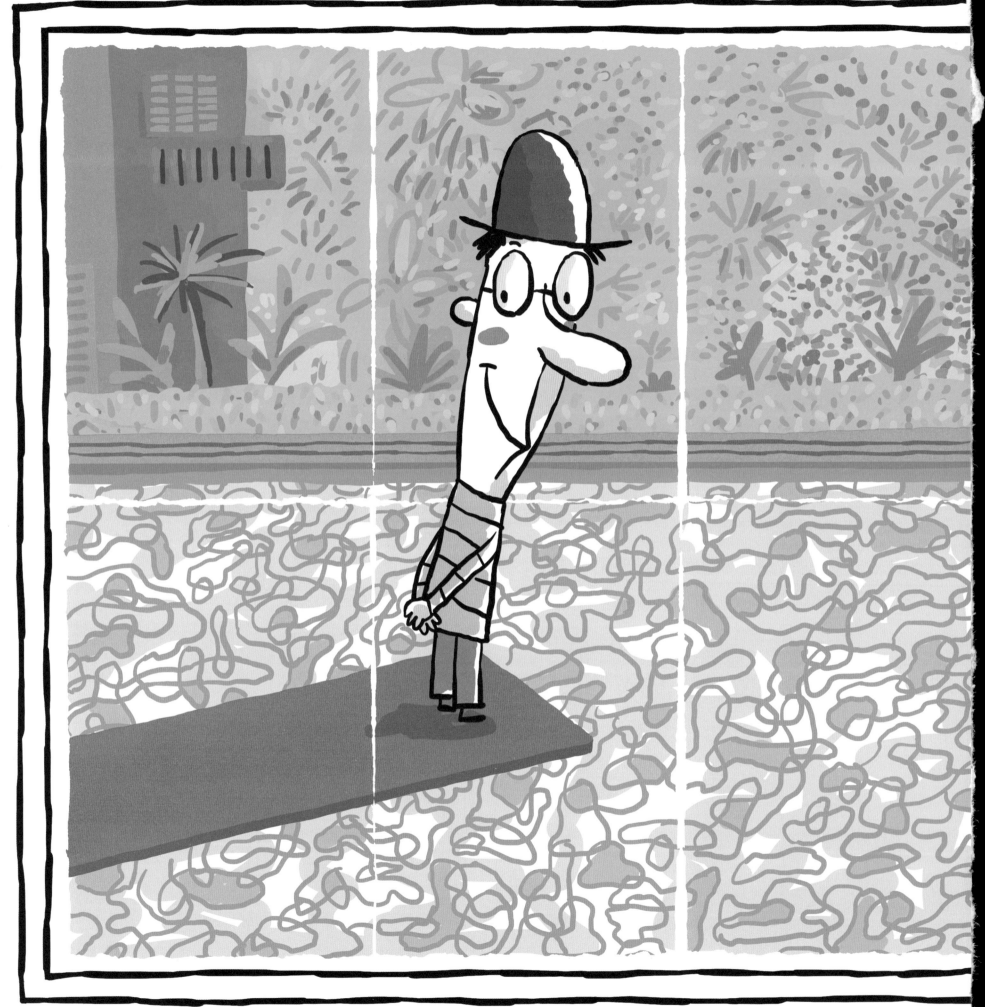